水 景 畫

Mercedes Braunstein 著

楊立宏 譯

三民書局

水 景 畫

目　錄

水景畫初探

以水為主題的自然風景畫非常多樣化，但是水在一幅靜物畫中也能扮演著重要的角色，例如將水裝入一個大水罐或是其他的容器。在本書中我們將學習觀察和表現水的各種形式和狀態，並特別著重草圖的繪製，以及陰影和色彩的運用。同時我們也將學習到如何運用各種媒材（炭筆、油彩、水彩）的技法來表現水的特殊質感。

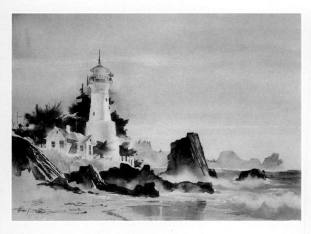

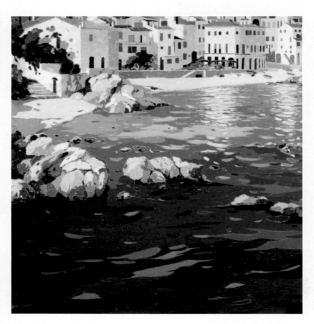

羅丹 (Pedro Roldán) 擅於運用色彩來表現海景。

考奇 (Tony Couch) 的作品「西北岔流」中，運用色彩上冷暖色系以及明暗色調之間的戲劇性對比的調色。

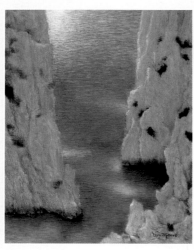

勒維—都爾美 (Lucien Lévy-Dhurmer) 選擇在「卡藍給」這幅寫實畫中運用粉紅色和紫紅色來創造獨特的景色。

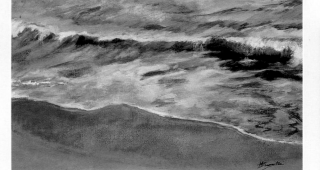

在吸收力特別強的畫紙上運用透明壓克力顏料來表現海。布朗斯坦 (M. Braunstein)，小浪。

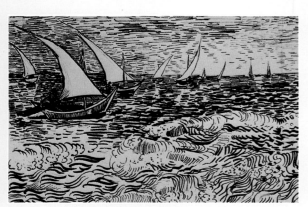

梵谷 (Vincent van Gogh) 在正式作畫之前習慣使用細鋼筆尖和墨水來素描，在這幅素描中勾勒出他將應用於正式作品中的筆觸方向。

1

水

我們必須熟悉水的各種狀態，以了解它的呈現方式和可能產生的不同效果。

液　態

在大部分的風景畫中水是以液體狀態來表現的，例如海、河流、激流、湖泊、沼澤、水坑、雨或水珠等都是最普遍的例子。大量的水聚集在一起所表現出的是同一輪廓、色彩和質感的整體，當它下降時則以散發出無數光澤的小水滴的形式來表現。

這個在山上的湖泊構成大片液態的水，山頂上的雪則是固態的水，而天空中的雲則是水蒸氣的表現。

瀑布的水因為重力作用而向下落，濺散的水花則是同時間懸浮的小水滴。

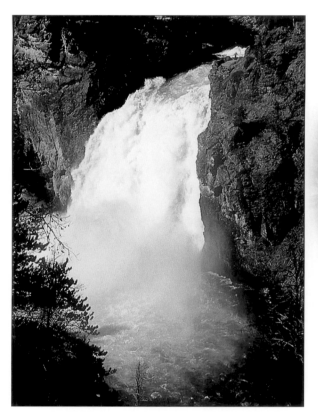

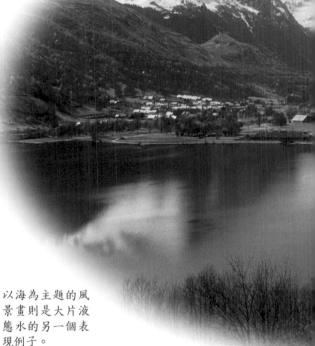

以海為主題的風景畫則是大片液態水的另一個表現例子。

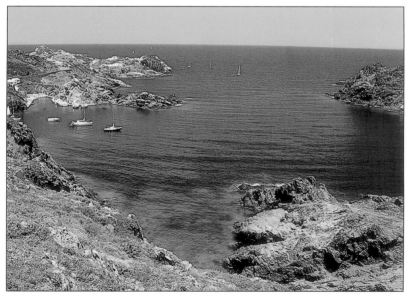

固　態

雪、冰和霜則是水的固態表現，它的不同變化也表現出不同的色彩、質感和形狀，處理雪和冰需要在白色上特別下工夫，此外，也需要搭配藍色和灰色來加強效果。

冰川的水則是以具體形狀的固態方式呈現。

水蒸氣

霧、陰霾和雲，屬於具體的大氣現象，是水的氣體狀態，也就是水蒸氣。雲是描繪天空時最重要的元素，而霧和陰霾則涉及到對大氣在色彩和結構上的分析。

雲是水的氣體狀態，它的特性在於外表上含有水氣和具有質感的表現，以及色差上的細微變化。

霧在雪景中是寒冷的忠實表現，所指的是水以懸浮的微小粒子所表現出的一種氣候現象。

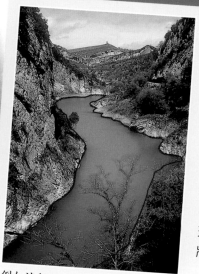

輪廓

要先從哪一點來分析水的三種狀態？毫無疑問是它的範圍。當它以大量的液體狀態出現時，畫面中布滿水的平面外形便是它的輪廓；雲在天空中呈現的外形就是它的輪廓；霧或陰霾則經常充滿整個畫面；雨是由大量的水滴所構成，在形式上經常是以明確的下降方向來表現；冰則表現出一個輪廓，即它的固體形狀。

例如這個例子，盡可能注意我們所感受到的水的輪廓。

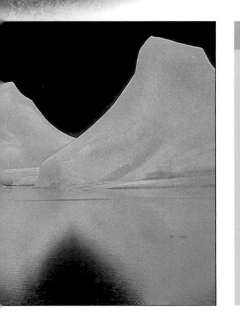

素描、色彩、質感

在素描和繪畫時，首先要研究的是水所占的空間，然後確定出它的色彩和表現的質感。

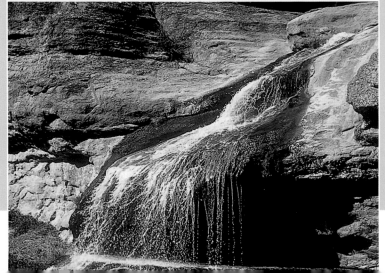

水景畫

水景畫初探

水

3

看到什麼

以水作為繪畫的主題，為繪畫提供了許多的可能性，因此必須注意以下幾點：水的流動性、透明性及對光線和周圍物體的反射性。

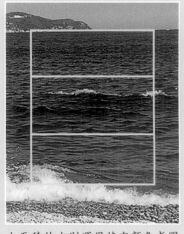

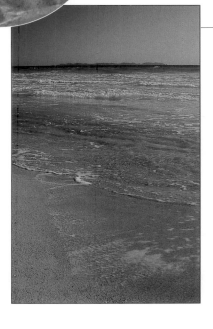

水的透明性使我們能看到底部的顏色。

在這個海面上可以看到一些波浪，可注意在景框中水的可見範圍、與水面有關聯的圖像以及它們的顏色。

透明性

水在液體狀態時是透明的。在靜止狀態下我們可看到沉在水中的物體。但是，當水愈混濁或呈現流動狀態時，這些物體的形狀愈不清晰。

物理特性

水在各種不同狀態下具有不同的物理特性。接下來我們將著重在那些液體狀態下的固有特性，也就是它的透明性和依光線和影像的入射角而產生反射的能力。

水面和運動

在平靜無波的湖泊與池塘的水面上，沉到水中的槳產生的水波紋和我們投擲一塊石子所產生的一樣是發生於瞬息之間而不易捕捉。相反地，激流卻是不斷流動的。海則有漲潮和退潮，此外，風對海面也有很大的作用和影響。總之，水的流動性在各種狀況下各有其具體特性。

影 像

水面的反射特性，使我們能看到許多在水上的物體反射的倒影。在靜止的水上，真實和反射的影像之間存在獨特的對稱性，在這二個影像間的明顯接觸線則是其中心線，而這二個影像的透視點是一樣的。

水景畫

水景畫初探

看到什麼

泡沫和水花

當有浪濤時海水會產生泡沫，洪流或瀑布的水則會產生許多同時懸浮在空氣中不斷落下和更替的水滴，就像雲霧一般。無論是淡水或鹹水，在表現水的題材時，白色都是主要色調。

綜合分析是必要的

除了描繪的速度外，我們需要綜合分析所描繪的景物作為創作的指引和規則。透過對繪畫對象的仔細觀察，對最近到最遠的每一景物的構圖和色彩加以分析整合為抽象的幾何圖形。

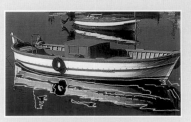

有時水會在其表面呈現出非常明顯的圖形。

大面積的水則運用特定顏色或圖畫以強調近景，隨著距離的拉遠則以其他的特性來表現。

4

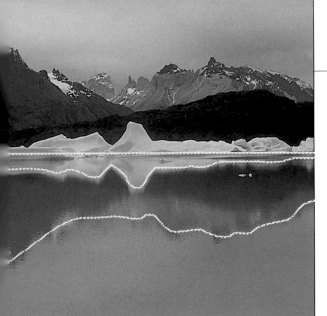

山脈和其在靜止的湖面上的投影是非常近似的。

水如鏡

平靜的水面實際上是平面的，如同一面完美的鏡子，反射其作用範圍內的物體，同時也能看出光的反射，因為會顯現出物體的色彩。如果是流動的水，則鏡面是碎裂成無數的小塊反射面。

必須要建立起物體和其反射影像間的關係。

變　形

流動的水會改變我們對沉入水中的真實物體或反射影像產生的視覺畫面，因為它的表面是由眾多的小鏡面所構成，所以反射影像的線條也隨之變形，我們透過流動的水所看到的物體呈現嚴重的變形，隨著我們以自然的寫生作為練習，將能領會出隱藏在這一變形裡的許多在繪畫上的潛在性。

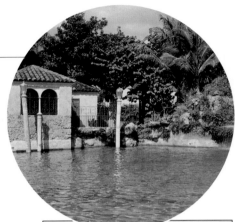

觀　察

對於水的研究，主要是為了學習觀察水和獲得以後在描繪圖形和色彩時所需要的資料。必須分析不同的要素，除了其獨有的特性外，還包括周遭物體的顏色和反射的影像。水的顏色取決於光的顏色和其作用範圍，以及水底的顏色和倒影在水中的物體。

在自然中寫生

流動的水是變化不定的，只有攝影能捕捉和固定它剎那間的狀態，但是照片是沒有深度感的影像，因此除非懂得如何詮釋，還是以自然寫生較為深刻。

習慣於自然寫生，並充分享受和利用周圍環境帶給我們的感覺，是件令人愉快的事。

繪畫小常識

流動感

運用素描和繪畫工具，透過質感的表現可以描繪出速度感且塑造出水的流動。

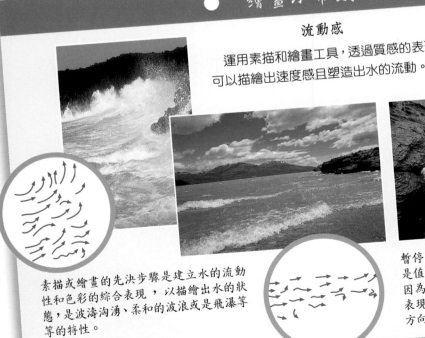

素描或繪畫的先決步驟是建立水的流動性和色彩的綜合表現，以描繪出水的狀態，是波濤洶湧、柔和的波浪或是飛瀑等等的特性。

暫停下來以領會如何捕捉住水的流動感是值得的，以下的示意圖是非常有用的，因為它以直接的方式指出如何在畫面中表現水，請觀察素描和瀑布中水向下流的方向。

光和距離

學習如何了解光源的特性是很重要的，因為無論在前景或背景都是直接投射在所有物體的顏色上。

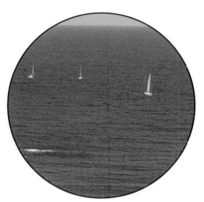

光線的重要性

物體的顏色取決於照亮它的光線，在一個陽光充足的春日或是一個陰暗的冬日，所感受到水的顏色也十分不同。在開始著色前，養成暫停下來觀察風景中的光線的習慣是非常有幫助的。

由於畫面中的顯著特徵和色彩的豐富色調，使這個景色具有繪畫上明顯的趣味性。

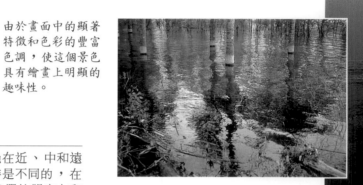

遠、近

一大片水的顏色在近、中和遠不同的距離來看時是不同的，在開闊的空間訓練我們的觀察力和進行比較，並經常研究顏色之間的關聯，則能領會純藍、淺藍、和微綠的藍等顏色。但是有其他更多的顏色和大片的水有關聯，稍後在研究調色時將會進一步談到。

路徑

在水面上可看到光的顏色，在寬闊的水面很容易辨認出光線路徑的範圍，月亮和太陽是自然的光源，必須分別出它們所發出的光和它們在水中的倒影。

陽光經由雲朵射出，在水面上形成反射光。

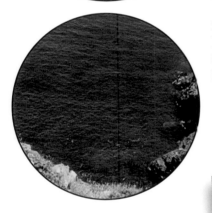

藍色可區分出不同的色調，在遠處的是淺藍，中間距離的為純藍，而近處的藍色則表現出略呈微綠的傾向。

繪畫小常識

大塊區域

我們必須學習劃分大塊的顏色，至少要在心理上如此，因此半開半閉著眼睛是很有用的，雖然我們視覺所感知到的形狀會是模糊不清的，卻是理解色彩綜合的一種簡單方式。

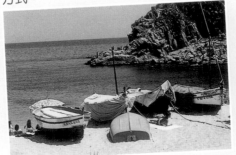
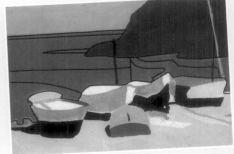

當瞇著眼睛時，我們能毫無困難地劃分出大區域的顏色，甚至看似相同的海的顏色，我們也能分別出不同的色區。

在這幅畫面中，淡水湖的水呈現出多樣的顏色，這是它幾乎察覺不出的流動和反光的結果。

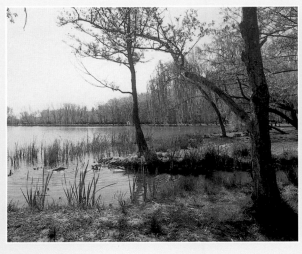

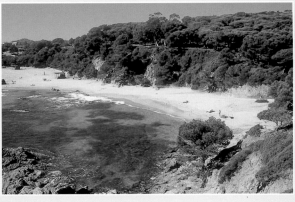

海的顏色取決於許多要素：水底的樣貌、觀察時的視點、光源的方向……等等。

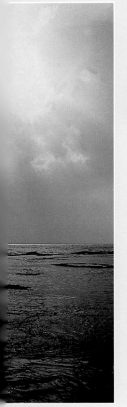

倒　影

建立起物體和其在水面上影像的關聯很容易，光線皆作用在真實影像和其倒影上，為了研究倒影我們將觀察天空、星辰的倒影、周圍的物體和光線。

如同其他的物體，天空在水面上映照出來的顏色，即和我們注視它時所看到的顏色一樣。

太陽和月亮是自然光源，構成光的最高亮度，它在靜止或流動的水面上的倒影是很容易找到的。同樣地能反射在其他能立刻確定位置的自然物體上，例如一群樹、一座山、一艘小船……等等。

其餘的色彩，在排除可辨認出光源的色彩後，就是光線所產生的色彩。

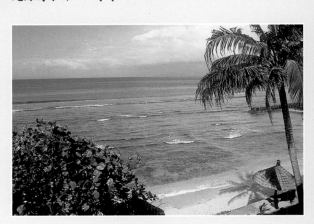

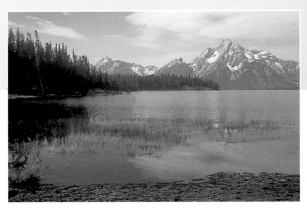

在選擇出風景後，我們必須由光和影的觀點來對它分析和研究。

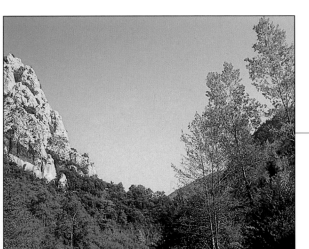

草　圖

在前景中水可以成為畫面上的主角，因此最好先在心中對水的主要色彩的形式構出概略的圖形。

有些景框強調水中的倒影，因此必須以簡單的方式來畫出略圖。

風景畫中的水

所有可以在以水為主體的風景中找到的，皆能幫助我們研究其構圖，依據某些規則，能使我們更容易找出適當的方法來構圖和取景。

所有皆是有關聯的

當我們移動時，也就是說，當我們靠近、遠離、往上、往下、向右或向左移動時，我們是從不同的視點去觀看相同的風景，這是指要找出每個視覺畫面最恰當的景框，確定出來以後我們就可以開始處理構圖。視點、構圖和景框這三項要素是彼此互相關聯的。

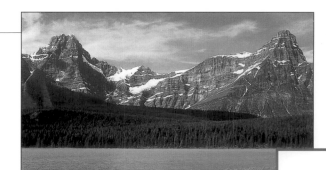

這幅風景畫的直線構圖中表現出某些變化。

視線的焦點

當視線自然地集中於畫面中的一點時表示存在著一個視線的焦點，這對於我們的創作非常有用，因為作品的構圖是基於強調該焦點而來的。

主要倒影包括在構圖的略圖裡。

統一和變化

想要安排一個饒富趣味的畫面，其前提在於除了保持畫面的整體形式和質量外，更要捕捉一些變化的要素以免流於單調。

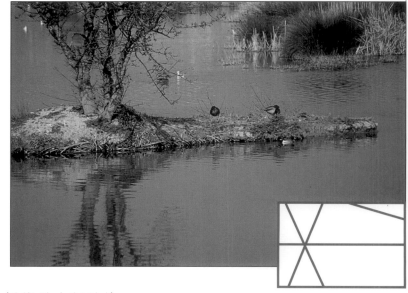

攝影是有幫助的

找到一個適合繪畫的風景有時並非那麼困難，有些時候則需要時間。攝影可以立即地以鏡頭取景。

當我們需要一個固定的畫面以靜下來研究，或是為了在創作的不同過程中作為指引時，可以求助於攝影，慢慢地我們將可以建立一個能隨時找到所需風景的小型檔案庫。

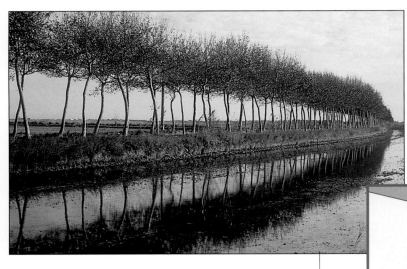

水平線是作為對稱的軸線。這幅畫的斜角構圖能吸引人的目光。

分 配

當風景畫中大塊色面確定出來，就可以和其他的鄰接區域建立起直接關係，並在畫紙或畫布上表現出來，這就涉及到了分配。

顏色區塊。每個顏色區域的效果和其他並列的色彩是有關聯的，因此可以說色塊具有重量。

平衡。色塊重量的概念，可幫助我們理解，最適當的畫面是所有的色彩區域在整體上達到了平衡。

要找出最能表達出景框中風景的概略圖形。

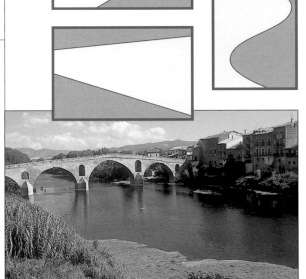

以不規則四邊形來構圖的風景畫是非常普遍的。

不同平面的存在加強了風景畫的深度感。

構圖的略圖

為了組織作品，必須區別出與畫面和視點有關聯的構圖的略圖，這是指對空間分配能作進一步綜合的一些簡單圖形，最簡單的構圖大綱是線條，但是也有其他圖形，例如三角形、橢圓形、圓形、不規則四邊形等。

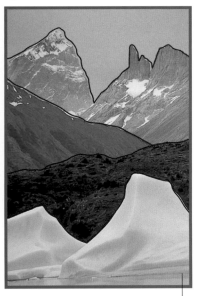

略圖能幫助我們安排作品，也能用來依區域強調形式或是線條(如這個圖例)的重複。

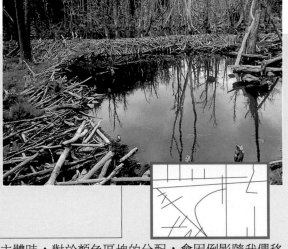

深度感

不同平面的存在能在作品中強調深度感，但是必須以適當的對比來處理色彩。

水的可能性

在以大片水為主體時，對於顏色區塊的分配，會因倒影隨我們移動時的加強或減弱而修改。確定出特徵的重複和形式上的對比會有很大的幫助，例如直線和彎曲形狀。

表　現

在描繪以水為主體的風景畫時，首先的問題是如何決定作品的大小和尺寸，以及必須熟悉掌握主要線條、適合的透視法和比例。

規格和大小

必須把規格和景框，以及把大小和比例的關聯性建立起來。

標準規格

隨著在畫布上練習作畫，將會逐漸習慣畫框的一般尺寸。每一個編號可分為三種規格，也就是：人物型 (F)、風景型 (P) 和海景型 (M)。若以同樣的高度並垂直置放時，人物型較寬，風景型較窄，海景型則較長。

大　小

一般來說，在表現一幅風景畫時，必須找出在實景中的距離和要在畫面上表現的距離之間的適當比例，在大面積或較小面積的畫紙或畫布上創作是沒有差別的。

什麼是鑲嵌物

是指在遵循透視原則下產生作畫目標的簡化圖形內的內容物。這個簡化圖形構成它的外輪廓，是最概括的且是測量作畫目標外部的參考。風景畫中必須減少以簡化圖形來表現的物體，並必須注意透視和比例，以使所有的圖形間能恰當地配置和劃分畫面。

在這兩個簡化圖形中，下方的可觀察到波浪的方向，那是表現深度感的基本要素。

比　例

將每個物體本身的比例轉移到畫面上時要考慮到作品的大小，即使是細微處也要經常作測量，同時必須注意到在前景、中景和遠景中圖形各部分間的比例。

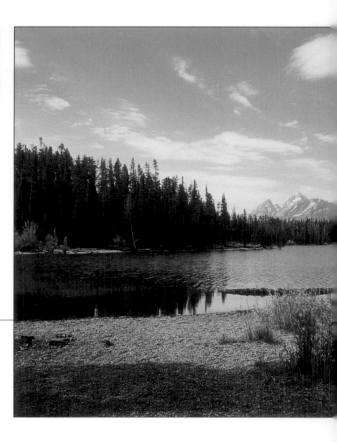

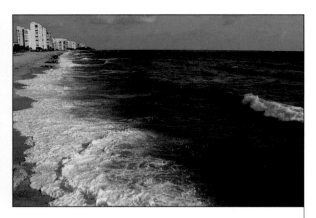

水平線在無限遠處，位於海的盡頭和天空開始的地方。

水平線

　　水平線形成一個非常重要的參考點，尤其是在海景畫中，因此把它定位出來是最基本的。這條假想線超出我們的視覺所及，似乎是天空和地面或海面的交會處，並且總是水平的。

　　甚至在含有高水平線（未出現在畫面中）的畫面裡，也應該把它定位出來（在上方描繪出一條超出畫面的線）。

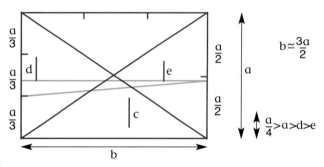

$b \simeq \dfrac{3a}{2}$

$\dfrac{a}{4} > a > d > e$

以第七頁山景的另一個景框為例，在前景中以植物群來加強深度感，做出比例的略圖，並力求所有的距離皆配合作品的大小，畫面中水的帶狀必須與前景中的植物 (c)、森林 (d) 或山 (e) 等的面積成比例。

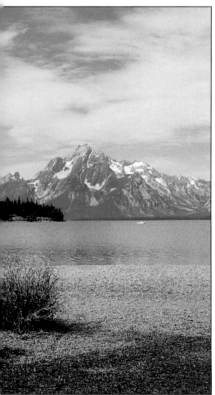

透　視

　　除了有平面的物體是位於傾斜位置或朝向俯視視點，風景畫不常有透視上的困難，體積主要是透過陰影、色彩和質感來產生。

在平靜的水中，一般小船和其倒影可以構成透視上的有趣觀察。

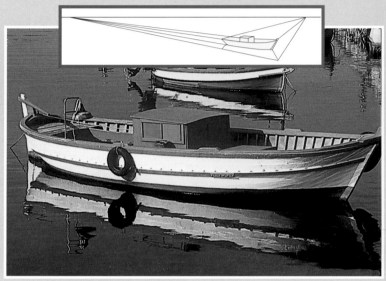

物體的造形指出了適合的透視畫法。這幅圖表現了透視如何作用在小船的倒影上，並維持二者間的適當比例，是兩點透視的明顯例子。

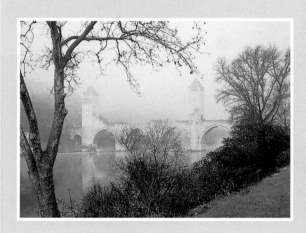

雖然橋的倒影面積很大，但仍保持著透視上和真實影像的對稱性。

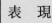

11

調色盤

在以水為主體的風景中，可以找到無數的顏色，我們必須集合出一組基本的顏色，以調出所有需要的色彩。

黃昏的色彩籠罩在橙色和粉紅色的色調。

光和水的色彩

在水的顏色和我們所看到水面上的倒影的顏色之間存在許多色彩變化，黃昏或黎明時的光線遍布其上，在大片水的風景，例如海或湖，會形成橙色或粉紅色的色調。相反地，在一個陰天的海景，所看到的都是藍色和灰色的色調。

必須注意到所能看見的水的顏色，那是一個包括從藍灰色到藍綠色的豐富色調。

當確定了產生倒影的物體後，很容易就可找出倒影的顏色。

在這個湖景中，水含有大量的灰色。

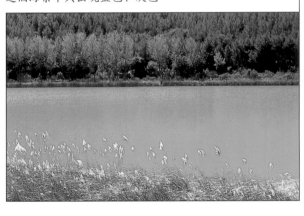

這個海景中只出現藍色和灰色。

色彩結構

必須為每一幅風景畫安排一個大致上的色彩結構，明亮度的一般傾向可以提供線索，除了依據色彩的理論外，這個結構也能引導我們調色。

水景畫

水景畫初探

調色盤

停滯的水偏向淺綠色調。

一般用來表現水的顏色

以油彩、壓克力或水彩等顏料來繪畫時需要一些基本的顏色：白色、二種黃色、黃褐色、紅色、洋紅色、黃土色、黃褐色、暗色或深褐色、不同的藍色（深藍色、天青色、普魯士藍、藍綠色）、淺綠色、深綠色和濁色調的綠色，例如橄欖色。黑色並非是必須的。

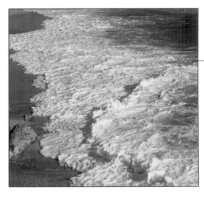

泡沫和水花

我們所觀察到的泡沫和水花的顏色都是白色的色調，調色時我們必須加入大量的白色，但是在使用水彩顏料時除外，因為它可利用畫紙的白色。

12

理　論

　　三原色（在每一種繪畫媒材中最相似於黃色、紅色和藍色）經由混合可以調出任何其他的色彩。

　　經由等量平均混合二種原色可以調出三種二次色：橙色（黃色和紅色）、綠色（黃色和藍色）和紫色（紅色和藍色）。以四等份的比例，由二種原色可以調出六種三次色：黃橙色（三份黃色加一份紅色）、紅橙色（一份黃色加三份紅色）、紅紫色（三份紅色加一份藍色）、藍紫色（一份紅色加三份藍色）、黃綠色（三份黃色加一份藍色）、藍綠色（一份黃色加三份藍色）。

　　當比例改變可以調出其他更多的中間色彩。

　　同時混合三原色可以調出暗色和灰色調，也稱為濁色。

　　在理論上，等量平均混合三原色，或等量平均混合兩種互補色，都能調出黑色，但是實際上所調出的是一種非常暗的灰色。黃色和紫色、橙色和藍色、紅色和綠色，各相對為基本的互補色。

色彩的分類

　　色彩可分為暖色調、寒色調和濁色調，都會出現在任何風景畫中，調色也會產生相同的情形。暖色調是指由二種或更多種的暖色（例如黃色、橙色、紅色、洋紅色、土色）調配出來的顏色，並可加入白色。寒色調是指所有由寒色（藍色和綠色）調配出來的顏色，並可加入白色和灰色。濁色調是由相對的互補色（黃色與紫色、紅色與綠色、橙色與藍色）所產生，亦可加入白色。

由顏料調製出一組色彩是非常有趣的，可以加入一些白色來調製色調，或加入很多白色以描繪泡沫和水花。

1. 黃色和赭色混入綠色或少許藍色可調出富有魅力的鬱綠色調。
2. 紅色和藍色可以調出紫藍色調。
3. 每一種調製出的藍色和綠色可以和另一種調製出的藍色和綠色來調配色調。
4. 如果在這些調色中加入白色可以為泡沫調出很漂亮的白色調。
5. 紫藍色、綠藍色和灰藍色，可以加入赭色使其變化，並在加入白色後產生石塊或沙子的顏色。
6. 加入土色可以使任何色彩的顏色變暗，但是只能加入少許，因為它能很快地使顏色加深。

調色盤的運用

　　可依據理論的指點來挑選調色，利用它調配出更豐富的色彩，並獲得更清晰純正的顏色。

　　以不均等的份量來調配二種互補色顏料，或是加入任何濁色顏料來調色，都能調出濁色調，赭色、土色、橄欖綠等都是濁色，可以隨時加入白色來使濁色更為明亮。

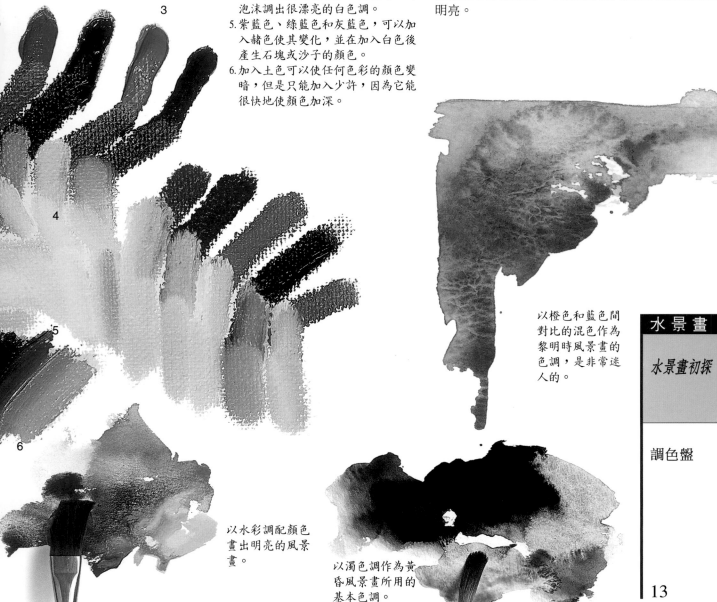

以橙色和藍色間對比的混色作為黎明時風景畫的色調，是非常迷人的。

以水彩調配顏色畫出明亮的風景畫。

以濁色調作為黃昏風景畫所用的基本色調。

13

草圖和媒材

在開始素描和繪畫之前，必須挑選所使用的基底材和媒材，最初的線條則構成契合描繪對象最主要形狀的草圖。

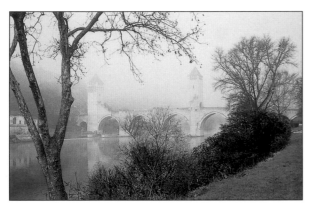

草圖是由勾勒出畫面主要形狀的簡單線條所構成，這幅草圖是以鉛筆來繪製。

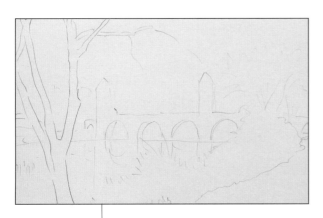

應用於素描媒材

特定的媒材（鉛筆、炭筆、炭精筆、色鉛筆）既可以用來畫草圖，也可以用來修飾同一作品的細節，甚至有的因為塗上其他媒材後不會留下痕跡，所以可以和其他媒材結合使用。例如畫簽字筆素描時可以用鉛筆勾勒出非常細的線條，因為最後可以擦去。

適合的基底材

一般來說，素描媒材、粉彩和水彩，是以紙為基底材；油彩或壓克力顏料則以固定在框架上，並依顏料種類先行塗過底色的畫布為基底材，但壓克力顏料也可用紙作為基底材。

每種媒材所使用的紙張是不同的，大部分的知名牌子提供了豐富的種類，並對產品特性和適合用途附有詳細說明。

構成整體一部分的草圖

草圖是由勾勒出畫面主要部分的簡單線條所構成，這些線條要使用可以在作品完成時不會留下痕跡的媒材來繪製，如果選擇留下草稿痕跡，那就要加以適當處理，以避免過於突兀，而蓋過了媒材的表現。

應用於乾性媒材的草圖

以粉彩來畫草圖，可以使用與畫作主色調相同色系，但能和畫紙的底色相區別的粉彩顏料。

以粉彩畫瀑布時，只需要畫出一些線條以劃分主要部分，然後同時描繪和塗色。

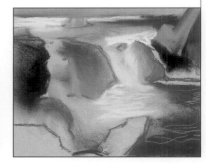

繪畫小常識

測量尺寸

畫一幅風景畫時，一般都將實景依比例縮小繪製到基底材上，所以中線、對角線和中心是很好的參考點，任何的距離是從朝描繪對象及面對基底材相同的位置測量。以伸直的手臂，用鉛筆或畫筆的一端並以拇指標出另一端來目測距離，測量出垂直距離或水平距離。最主要的兩個尺寸為總高度和總寬度，它們能限定規格大小，然後找出其他的主要關係點，它們的距離是占總高度或總寬度的一部分。

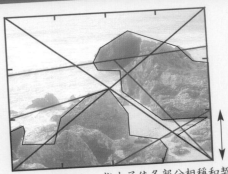

以下一頁為例，指出了使各部分相稱和契合的尺寸。

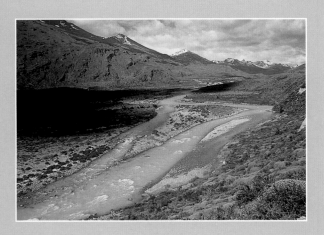

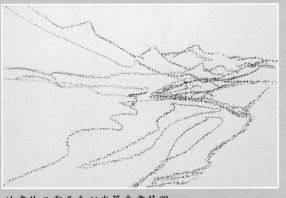

油畫作品需要先以炭筆來畫草圖。

油 畫

畫油畫作品的草圖有以下步驟：
1. 以炭筆畫線條，並以畫筆塗上松節油來固定輪廓，乾燥後以乾淨棉布來除去多餘的粉末，甚至可以用橡皮擦擦去不需要的線條。
2. 可以直接以稀釋過的油畫顏料，在空白或上過底色的畫布上畫草圖。

以松節油來固定輪廓。

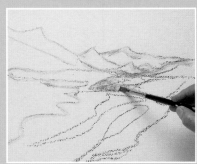

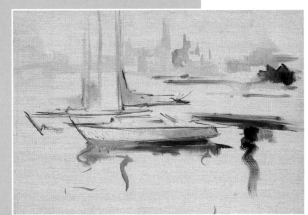

多餘的粉末以乾淨棉布或橡皮擦來除去。

油畫作品可以直接畫在草圖上。

壓克力畫

畫壓克力畫時，可以用鉛筆輕輕在畫紙或畫布上描繪草圖，但是如果要用透明顏料來創作最好使用一樣的顏料。

如何開始畫水彩

尤其是開始的作品，必須用鉛筆以非常細的線條仔細畫出草圖，可以使用水溶性素描鉛筆。

可以使用鉛筆或直接使用顏料來畫壓克力畫。

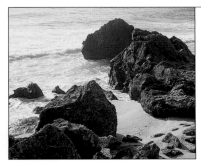

在礁石之間的海可作為描繪對象。

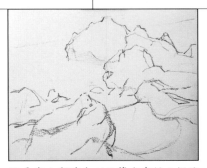

這是畫水彩時先以鉛筆在畫紙上描繪出的草圖。

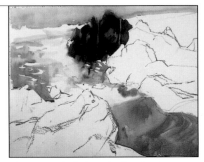

草圖可以作為畫水彩時的指引。

在水景畫的創作中,必須注意到兩個基本問題,第一個是經由對調和色及對比色的研究,畫家的調色才能產生對色彩運用的獨特詮釋。另一個是掌握對水的質感的表現技巧,才能充分表現出水景動態的美感。

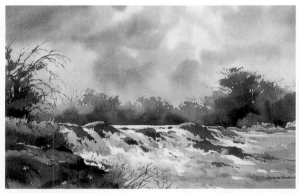

崔卓 (Douglas Treasure) 的「急流之河」可視為一幅非常活潑的印象派水彩畫,完美地描繪出一個小瀑布。

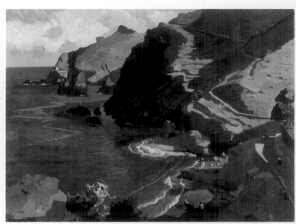

都倫卡本斯 (Rafael Durancamps) 的油畫作品「聖孔卡‧卡達根斯」中可以觀察出描繪波濤的綜合技法。

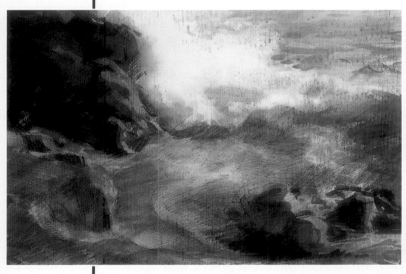

簽字筆和淡彩的混合運用,能表達出水的流動。費倫 (Miquel Ferrón) 的「碎浪」,繪於畫紙的混合技法。

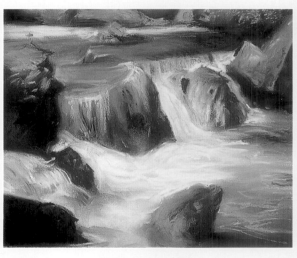

任何的粉彩畫家,都可如巴耶斯達 (Vicenç Ballestar) 經由完全掌握色彩和線條來表現出奔流而下的水流。

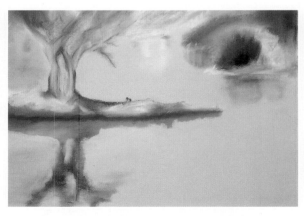

上圖事先以粉彩畫草圖確定出需要的色彩要素。右圖,布朗斯坦的完成作品「水上倒影」,畫於紙上的壓克力畫。

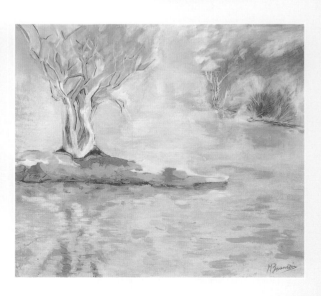

水景畫

水景畫初探

追隨大師
的步伐

水與媒材

每一種媒材需要不同的步驟和操作來創作作品。第一步是選擇基底材——畫紙或畫布，以及畫草圖所需的媒材。必須熟悉能引導我們完成作品的技法和適合的工具，一步一步地練習不同的步驟並掌握其用法。

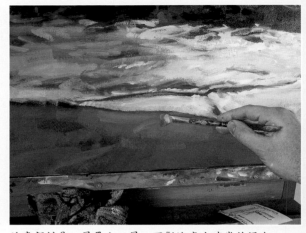

油畫顏料是一層疊上一層，不斷地產生適當的混合。

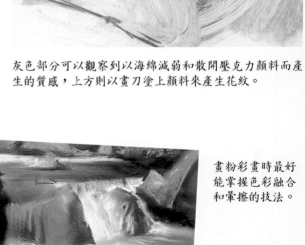

灰色部分可以觀察到以海綿減弱和散開壓克力顏料而產生的質感，上方則以畫刀塗上顏料來產生花紋。

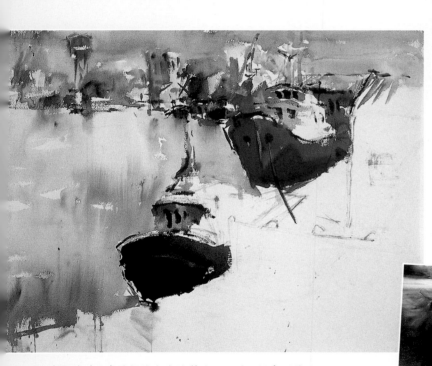

以水彩創作時，為了描繪出海的質感，必須以濕中濕技法控制水分，運用淡彩來渲染上色。

畫粉彩畫時最好能掌握色彩融合和暈擦的技法。

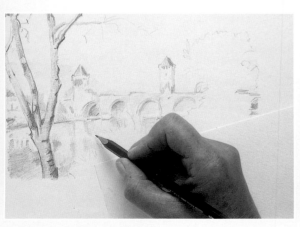

以鉛筆來做素描時，應隨時用乾淨的紙或卡紙保護已完成的部分，以防止手的摩擦弄髒了作品。

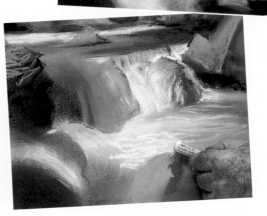

簡約明確的線條最富有繪畫性。

17

素描媒材

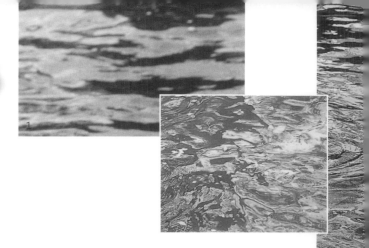

以水的各種變化為練習對象時，最好能由素描媒材開始，以熟悉描繪水面圖形的綜合分析，和表現流動感和深度感的對比技法。

以草圖為指引

畫風景時，以必要的細線條描繪草圖，但是水是不斷流動的狀態，所以需要繪製一個能綜合出形狀和色彩的草圖，並且要注意到波浪的大小和波浪的間隙會隨著距離而逐漸變小。

在具吸收力的紙或特殊紙材上，以簽字筆重疊色彩可以表現出非常不同的效果。

工　具

每一種媒材都有適合它的著色工具，如鉛筆、細炭條、細鋼筆等，它們的特性透過線條和著色賦予素描獨特性格。

色調的明暗度

任何素描媒材正確地依彩度安排後都可以產生色調層次，最好能依據繪畫對象在畫紙上的每個區域分配最適合的色調。

色調表現

色鉛筆和簽字筆經過重疊色層可以產生混色，顏料並可直接混合，此外，運用顏色的彩度，和顏料在白紙上表現的透明性或半透明性，也可以產生色調。

以鉛筆在畫紙上壓抹或重疊色層來形成不同的色調，並運用不同色調間的對比來產生水的流動性和透視感。

使用炭筆產生色調，運用暈擦和色調融合的技法，可以強調出流動性。

炭精筆和擦筆線條的明顯方向，強調出水的流動方向。

水景畫

水與媒材

素描媒材

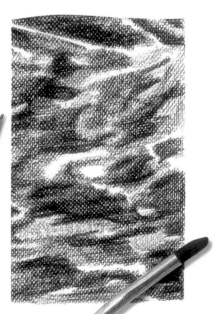

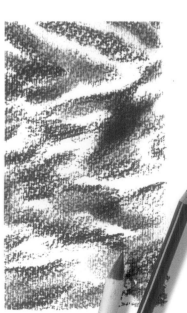

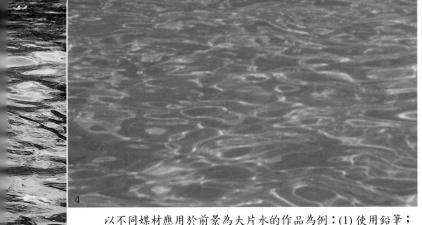

必要的預防措施

　　使用素描媒材時，亮面的區域要盡量保持乾淨，這樣可以避免因使用橡皮塊或軟橡皮擦拭（以恢復畫紙的底色或調整色調）而使紙張表面磨損，而且使用橡皮擦的痕跡是很難掩飾的。

　　除非用刮除的方式，顏料是無法修改的，如果是小汙漬就要非常小心地使用刀子，並避免弄壞紙張表面，然後用食指指甲背面以圓圈方向來回摩擦刮過的部分，最好不要在刮過的地方塗上顏料，因為會使它更為明顯。

以不同媒材應用於前景為大片水的作品為例：(1) 使用鉛筆；(2) 使用炭筆和炭精筆；(3) 色鉛筆；(4) 二幅簽字筆作品。

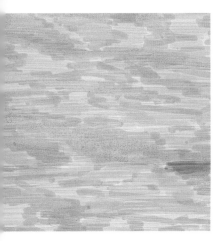
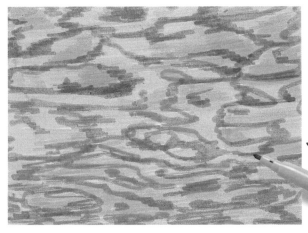

必須事先選擇色彩，並依據暖色或寒色系來安排色調。

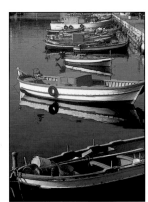

以港口裡的一些船隻作為描繪對象。

以融合顏色和塗上白色來重疊不同的著色。

使用色鉛筆的困難，在於儘管色彩重疊仍能獲得乾淨和明亮的作品，必須使用經適當安排的顏色。

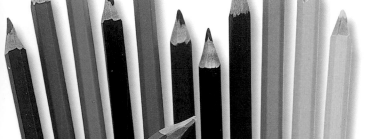

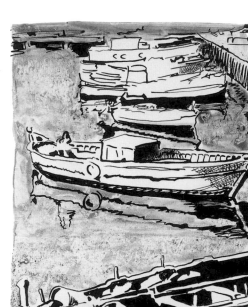
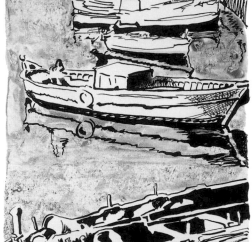

每位藝術家對水的描繪都有個人的詮釋方法。這幅布朗斯坦的作品，使用藍色墨水和細鋼筆，由非常淡的墨水輕輕上色構成，並以線條來表現小船在水中的倒影。

19

粉彩畫

有不同種類的畫紙適合用來畫粉彩，在選擇出紙張之後，應找出與主題的主要色彩和諧或對比的合適顏色，要注意到紙張的顏色可成為完成作品的一部分。

軟質粉彩筆的顏料很容易滲入紙張的纖維，因此在畫草圖時最好使用能夠容易擦去的硬質粉彩筆。

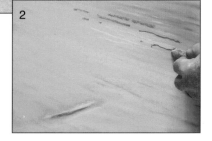

以粉彩來描繪水，無論視野遠近，都能獲得完全的寫實效果，但是必須練習色彩的暈擦和融合，以及在豐富的色彩中選擇適當的顏色。

1. 準備畫水庫中水的輕波流動，從一開始即要確定水波的方向。

2. 和 3. 其他顏色在先前畫的線條上重疊並混合，可繼續加入更多的色調和對比。

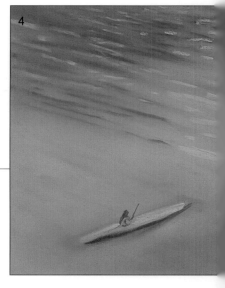

技法和質感

前景中的水是經暈擦和色彩融合，或未經修飾的不同色塊，除了顏色，並依水的流動在它們之間建立關聯。

相反地，以粉彩來描繪遠處的大片水，是透過不同顏色的依序漸層。

4. 經過最後的修飾，完成的作品是非常寫實的。

如何描繪出泡沫的細節？

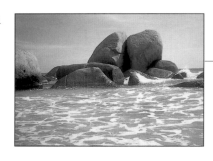

強化的技法

一幅粉彩畫需要不斷的強化不同色塊間的效果，並建立彼此間的關聯，重疊薄色層或掌控粉彩可以容易的找出所需色調和彩度，以擦筆來塗抹和塗散顏色或使其融合，強化的作用是為了表現水面。

水景畫

水與媒材

粉彩畫

1. 畫紙的顏色混合入完成的作品中，底色的漸層是從上方開始。

2. 從最具表現性的波浪開始素描。

固定劑的作用

粉彩畫適當的保存方式是裝入粉彩畫專用的畫框中，對於作品的暫時保存可以使用固定劑，雖然並不是所有的畫家都贊成使用。在最後著色前的階段塗上一層均勻的薄層，如此可以使其固定、乾燥。另外，當畫紙上的某一部分已經飽和也可以局部地使用，然後重新在上面著色，這樣粉彩顏料的粉末就能夠再附著在畫紙上。

繪畫小常識

暈擦與色彩融合

這是粉彩筆特有的技法，是利用手指來營造精緻的色彩漸層效果，在明暗對比的表現上效果特別明顯。

線條和著色

用粉彩來素描或繪畫時，可運用線條和著色上的表現力量。以粉彩為媒材的好處之一，是線條的素描技法和色塊的著色技法可以交替運用，並透過調整粉彩筆在畫紙上的按壓程度，塗上非常厚到非常薄的顏色。

繪畫性筆觸

經過練習，線條會更具藝術性，也就是說，更具描寫和整體性，但保持活潑。一般來說，為了表現水，要找出能表現波浪的外形或下降方向的線條。

合適的色彩

開始時，最好塗上最適合的顏色來表現明亮和反射的區域，然後再予處理以獲得最後的效果。

1.前景需要對倒影作仔細的處理，可以從較明亮的大區域的著色部分開始。

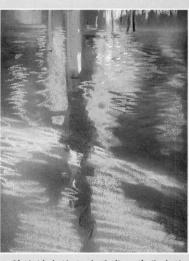

2.對於所有的大片區域以其各自的底色來覆蓋，到這裡完成第一階段的處理。

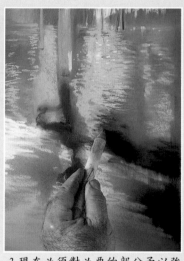

3.現在必須對必要的部分予以強化並調整色調，可以使用擦筆來使色彩柔和並產生漸層。

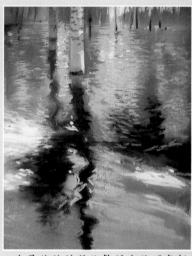

4.在最後的階段修飾所有的明亮部分。

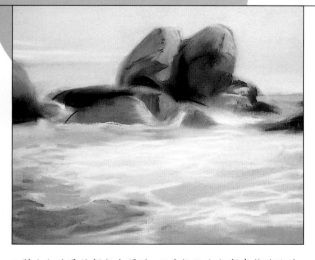

3.對比和沙子的顏色有關係，以手指融合色彩來營造泡沫。

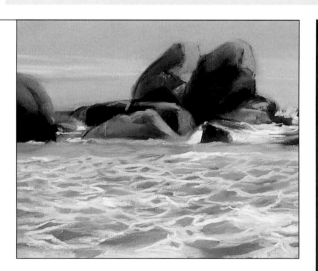

4.用來表現波浪的主要輪廓和明亮的最後線條具有繪畫性。

油　　畫

油畫顏料是一種逐漸乾燥的顏料，一般需要多次的處理程序，為了完成作品，準備所有可供參考的草稿和筆記是很重要的。

多步驟處理

由於油畫顏料須經氧化作用，所以乾得非常慢，為了避免最外層比內層乾得快而產生裂痕，最先的塗色是以混入百分之五十比例的松節油和亞麻仁油的稀釋顏料來塗上，並讓這個第一層塗色完全乾透，也就是說，手指在上面擦過去而不會沾染。接下來的步驟可以使用較為不稀釋的油畫顏料，而逐漸使用從顏料管擠出的顏料。

第一步驟

在第一階段的著色必須盡量把繪畫對象具體化出來；處理第一層色塊，並找出色調和塑造肌理，來作為創作過程的有用指引，不需要以很多的顏料來獲得很好的底層，而是在第二階段塗上更多的油畫顏料。

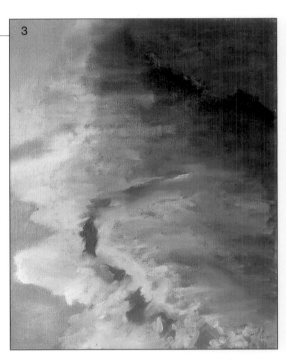

1. 畫大片的水時，使用稀釋的顏料來塗抹大區域的第一層色塊。

2. 用棉布來吸取潮濕的顏料以調製色調，是以有效的方式來建構作品的一種程序。

3. 在已經完全乾透的第一層顏料上可以混合顏色來描繪水。

調色的工作

水的透明性和反射性包括無數不同色調和濃淡的顏色，那是我們對繪畫對象詮釋的一部分。調色的工作在於一次又一次地調製色彩直到獲得水的顏色。

避免平面化

畫油畫時，並不適合用同類顏色在畫布上覆蓋大面積區域，因為會產生一個沒有深度感的平面圖畫，從第一個色塊開始，最好能運用色調和色彩漸層的變化。

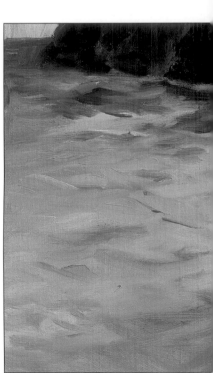

重疊色層

畫油畫，是從許多並列或重疊的色塊和筆觸中逐漸形成的緩慢過程，有時會持續數天，必須依據草圖和筆記來指引和持續觀察描繪對象以免失去方向。

在第二個階段表現整體的亮度，直到找出適合距離和畫家個人著色觀點的色彩與色調間的對比。

水景畫

水與媒材

油　畫

白色的運用

白色是顏料中乾得最慢的顏色，它的灰白化能力（混入白色可以獲得明亮的色調）是很難控制的。

在最後階段時，必須多次混入白色來營造泡沫或水花，以及明亮的倒影。

近景、遠景

如何表現近處和遠處的水？透過色塊或筆觸的顏色和形式，運用混色和色調，並根據我們看到水的距離來決定色調間的對比。近處時的對比大，隨著距離拉遠逐漸縮小。

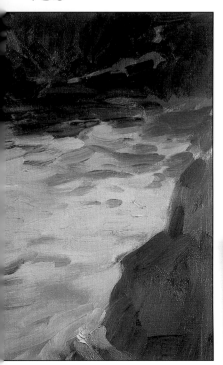

遠處的海可以用深色來畫底色和第一筆色塊。

1. 這幅前景是海的風景畫，在描繪上需要不同的技法來搭配表現。

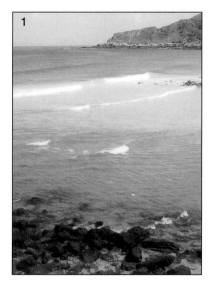

2. 以較深的色塊表現地平線上的海，其他的部分可以使用中間的色調。

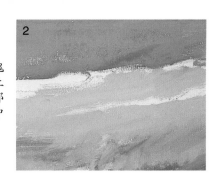

3. 以海為背景，在第二階段時要弄清楚細部和色調，並顧及距離的對比，如此可描繪出波浪線條的運動感。

4. 確定泡沫的方向和運動感是一個需要處理的重要課題。

5. 前景中有兩個概念要處理，一方面是在第一層色塊上調出明亮的顏色來突顯，另一方面，也要強調出深暗的混色，這是為了在前景中達到適當的對比。

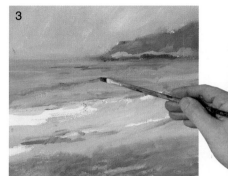

6. 最後的修飾完成泡沫的細節和亮點。費倫的海景畫。

繪畫小常識

油畫顏料的乾燥

如同前面所說，在第一層色彩乾透之後才能順利地開始第二階段的塗色，開始練習時，為了做好預防工作，可以避免直接在畫布上混合顏色。此外，畫面看起來會更為明亮，因為可以避免因缺乏練習而產生的不必要混色。

在一個階段內

水景畫必須在快速的時間內完成，因為光線會隨時間產生變化，同時描繪自然比使用筆記或照片作參考更有豐富內容，對於練習速寫非常有幫助。

開始時可以在第一層顏色中加入一點催乾劑來加速乾燥，但會使色彩失去光澤，所以必須微量使用。另一個選擇是增加松節油在稀釋顏料中的比例。第一層塗色是在表面塗上薄層即可。

第二層通常是厚塗顏料，塗色時最好盡量不要在畫布上調太多顏料，如此顏料才不會混濁。

油畫的厚塗

開始畫油畫時會害怕厚塗顏料，經過數小時的練習後，就能對這個媒材產生信賴和安全感，不過最好能熟練這種厚塗油畫顏料的方式，因為這種方式能產生有紋理的色彩，營造質感的變化等等。

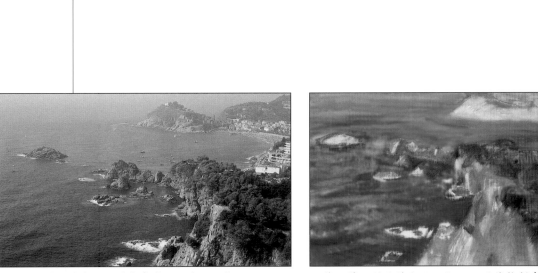

1.這幅海景可作為描繪對象來練習油畫的速寫。

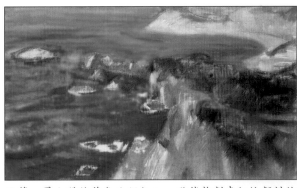

2.第一層大體的著色已經加入一點催乾劑來加快顏料的乾燥。

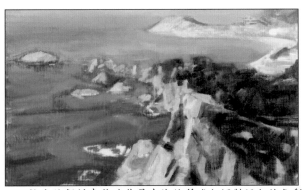

3.以較少的顏料來營造背景中海的質感和調製溫和的色彩漸層。

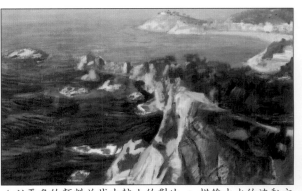

4.以更多的顏料並找出較大的對比，描繪出水的流動方向。

水景畫

水與媒材

油畫

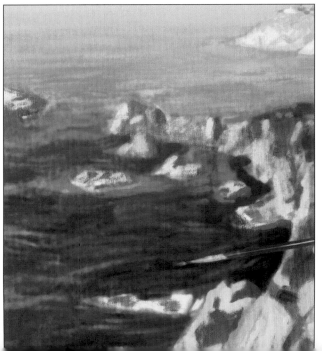

特徵

經過練習，可以注意到給予每一筆觸或色塊最適當的特徵是非常重要的。而初學者常犯的共同缺點是，總以一樣的方向、相同的筆觸和色彩來畫，結果造成作品平板單調而沒有體積感，因此要採用多種技法以避免類似的錯誤。

5.由於是速寫，所以可能在無意間混合顏色而弄髒，因此應避免在完成水的質感前塗上不必要的筆觸。

在畫布上融合混色可以得到柔和的色彩漸層。

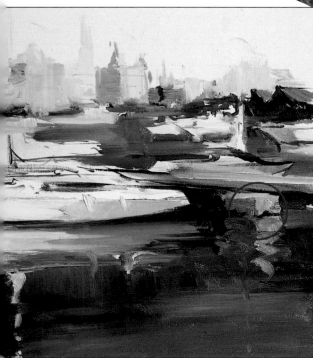

融合和塗抹

要融合兩種顏色，可將顏料並置在畫布上，並以食指或拇指的指尖壓抹顏料，動作必須配合我們所要表現的造形形式。

在乾燥後的顏料上可以用乾的畫筆塗擦上一點點不同顏色的顏料，這個技法主要是應用在紋理適中或粗糙的畫布上，可以得到在畫布上最表層的著色，是另一種營造視覺上混色的方法。

當以均勻的方式混合兩種顏色，顏料上的色彩一樣，在畫布上的唯一差別是混合後的厚色和質感。

花　紋

當兩種顏色在調色盤上重複調配可以獲得一種均勻的色調，也就是說，整個顏料是以相同的顏色顯現。在畫布上，如果顏色沒有很調和，會產生不均勻的色調並形成一些花紋，在數公尺的距離所看到的作品上的花紋，視覺可以自動完成調色，因此作品在色彩變化上會更為豐富。

可以使用畫刀產生紋理表現出倒影。

透明色

常用來表現水紋流動的一種技法是局部覆蓋透明顏料。如何獲得較佳的透明色？將非常少量的顏料和多量的亞麻仁油混合即可獲得透明的顏料，然後在乾的顏料表面塗上一層薄層，即可以因重疊而改變顏色。

含有紋理的色塊的色相差是很明顯的。

繪畫小常識

修　改

畫油畫的好處之一是容易修改錯誤，在顏料仍潮濕時，以畫刀或乾淨的棉布除去，然後重新調整，如果是很小的錯誤只要在上面重新著色，如果顏料已經完全乾了就直接覆蓋上修正的顏色，但是最好在覆蓋顏色前先磨去較厚的顏料。

這是油畫的透明性所產生的效果。

壓克力顏料

壓克力顏料乾得非常快，這對初學者想要以它來創作風景畫是不方便的。但我們仍然可以學習不同的方式來應用它，即藉由不同的技法和塗色工具表現出它的多變性。

畫紙吸收立即乾的壓克力顏料。

可以運用重疊的淡彩畫法而不讓顏色混合，產生完美的透明感。

技 法

最常用的技法之一，是在畫紙上重疊透明顏料薄層，可以經由透明顏料的重疊而獲得不同的色調和混色。除了畫筆外，其他的工具也可以製造質感；例如，以海綿或滾筒可以加水並去掉部分尚未乾透的顏料。

壓克力顏料在上過底色的畫布上可以產生和油畫顏料相似的效果，但是因為是水溶性顏料，所以也可以使用淡彩上色技法，也就是以加水來稀釋顏色。

基底材

我們可以選擇不同的基底材來做練習，最常用的是畫紙和畫布，畫紙吸收水分比上過底色的畫布還快。因此按照基底材的特性和對顏料發生作用的方式，在各種情況下來應用壓克力顏料。

1

2

1. 以濕中濕技法，可以調製出具有色彩漸層和各種混色的底色。

2. 在快速乾燥的底色上，可以立刻以繪畫性筆觸來表現水的運動性。

水景畫

水與媒材

壓克力顏料

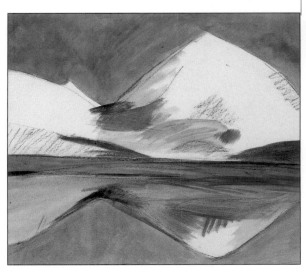

在這塊畫布上，首先是著色來表現水，顯示出倒影的來源。

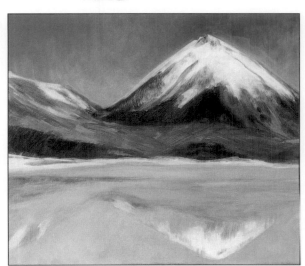

然後是重疊塗上薄層和透明層，直到獲得表現倒影的對比度。

在調色盤上排好顏料,並準備好用來裝每次調色時所需加入的水和混合顏料的容器。首先考慮想產生的效果,然後加入水、適當的溶劑或凝膠。

1. 以草圖作為標準,依顏色和色調的大面塊來畫海,並在顏料中加入媒介物。

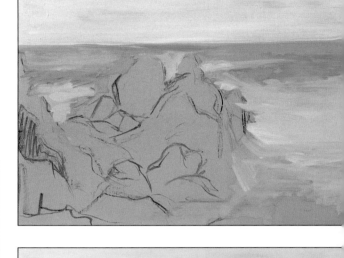

壓克力顏料是多變的

使用壓克力顏料可以產生非常不同的效果,與壓克力溶劑或水完全稀釋可以如水彩般塗色,若運用膠質的稠密性,會顯現一樣的外表,但效果更為堅韌。因為厚塗時不會裂開,在顏料中加入溶劑和濃稠劑可以獲得和油畫顏料類似的效果。最後,若加入透明膠可以得到透明而稠密的顏料,可以用來上薄層或厚塗。

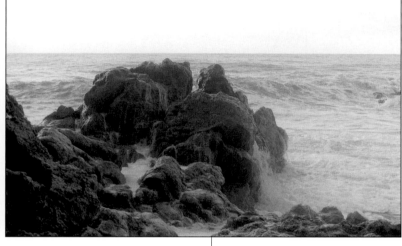

這幅壓克力風景畫可以用來練習加入溶劑和膠質,輪流使用畫筆和畫刀來調色。

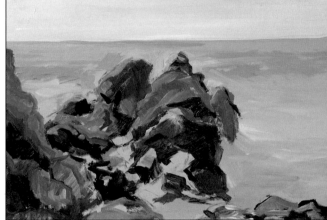

2. 岩石的造形是一種質感的對比和後續對水的細節描繪的必要參考,輪流地塗上媒介物和黏稠膠。

3. 對於在岩石之間和衝擊岩石的水的運動感和量的表現,可以運用畫刀以擺動或重複的方式來營造。

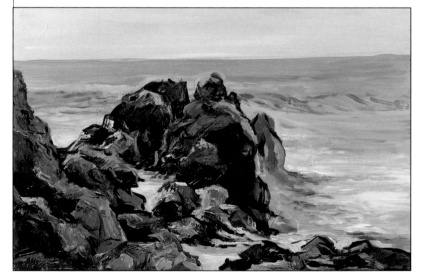

乾燥的速度

壓克力顏料能迅速乾燥,雖然在大部分的情形下是它的優點,但也會產生問題,尤其是對於尚未熟練的初學者,為了減少困難,可以隨著塗抹顏料的過程在其中加入緩乾劑。

繪畫小常識

備用顏料

在畫紙或畫布上,壓克力顏料可以保留備份,因為乾得很快,可以在創作過程中隨時塗上備用顏料,如此可以使色塊避免被其他塗色所覆蓋。

水　彩

　　以水彩來畫水最大的困難在於表現出活潑且乾淨的畫面，經過練習後，可以使用淡彩上色法、筆觸和不同的技法來加強這個媒材特有的明亮度。

基底材和位置

　　畫紙必須固定在畫板上並使上方較下方稍高，如此水分可以累積在色塊的下方部分，以方便我們吸去水分並使其乾燥。

如何表現水

除了色塊以外，筆觸可以描繪出水的流動和質感。

繪畫性筆觸綜合且生動地表現出流動的水的特性。

要描繪較遠處的水，必須使用非常稀釋的水彩顏料，甚至先行以水浸濕畫紙。

畫近景時應運用較少的水分，並逐漸加入重疊的技法。

運用非常少的顏料和較多的水分，來表現打在礁石上的波浪泡沫，紙張的明亮白色構成亮點的一部分。

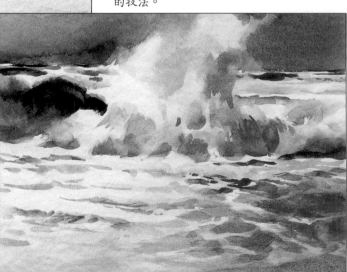

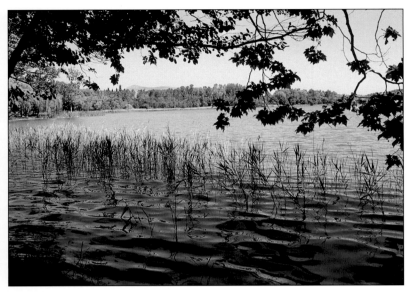

觀察沼澤中的水直到確定洗色的次序。

淡彩畫法

淡彩畫法和重疊的運用是有順序的，必須分析每個描繪對象並研究最適合的次序。在另一個已乾的顏色上重疊上色時，要先洗出較淡和明亮的顏色。另一方面，使用濕中濕的技法時，必須估計每種顏色的分量並使色塊的變化效果具體呈現出來，這些都可以在同一步驟內完成並得到極好的效果。

均勻的淡彩上色

這是以均勻的方式擴散顏色，用來局部著色，也可以作為隨後色彩漸層的底色，或遮蓋住已乾的色塊。

漸層的淡彩上色

色彩漸層在深度感的表現上非常有用，這種淡彩畫法是加水稀釋顏色，直到獲得同一色域由淺至深的色調，反之亦然。

1. 開始時以非常少的顏色來洗色，產生明亮的色調和細微的色彩漸層。

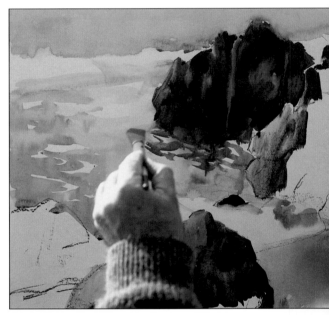

在已乾的淡水彩上重疊筆觸，可以由重疊色彩產生的混色來描繪水的流動。

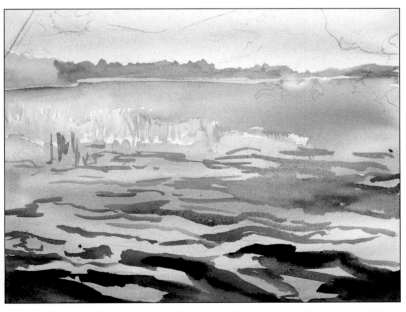

2. 在色層之間必須等一段時間，才能在乾色層上塗上潤濕顏料，以重疊的淡彩上色和具體的筆觸可以得到真實的質感。

豐富的色調和明度

定量的水配上定量的顏色會產生一定的色調，加入更多的水則變得更淡，經由調配可以得到無數的顏色，並藉由控制水分得到無數的色調。除了各種的色塊外，在乾燥的顏色上重疊著色可以產生更豐富的色彩。

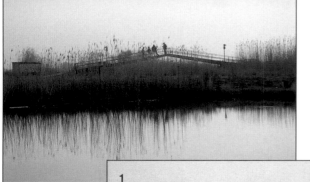

在詮釋風景上，水彩是一種非常有創造性的訓練。

要掌握水彩必須能夠控制作品上的顏料和水分，同時必須注意到時間對顏料所產生的影響。

1. 事先以大量的清水潤濕畫紙，渲染出背景的顏色。

2. 和 3. 快速地應用不同的淡彩上色方式，由於潮濕使筆觸不能表現出清晰的輪廓，混合的色彩能產生非常具聯想性和創造性的效果。

著色的選擇

水彩是一種非常有創造性的繪畫訓練，能產生多樣的詮釋。適當地觀察作為描繪對象的風景，對於作品主題的表現方式將能有所啟發。

渲染背景

事先以清水潤濕畫紙來處理背景，接下來洗出的顏色以豐富的色彩在潤濕的畫紙上化開，在色彩中出現沒有明確輪廓但有著細緻色彩漸層的各種渲染。

亮度和倒影

在畫水彩時，留白扮演著特別重要的角色。必須預留畫面中最明亮的部分，以塗上較明亮和合適的色調來表現水的質感，增添水分可以得到色彩的明亮色調，因為這些色調在白色畫紙上表現出透明性所以能產生亮度。

當掌握畫筆時可以在心中預想留白區域，但是如果水分較多時，則要利用白蠟、紙膠膜或留白膠事先覆蓋留白部分。

迅速和耐心

使用濕中濕的技法畫水彩時需要迅速創作，而在使用重疊的技法時則要非常有耐心。

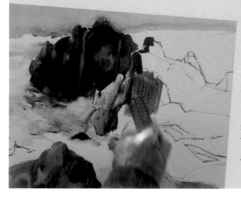

水彩畫家下筆迅速準確。

在進行大面積的淡彩上色時必須在小細節處留白，一個可能的方式是使用白蠟（上），也可以使用留白膠（下），當畫面完全乾了之後再將其剝除。

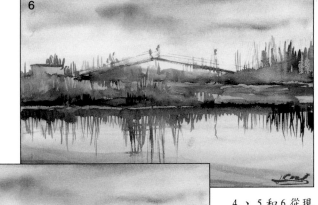

時間的控制

　　經過一段時間，在色彩渲染的局部畫面上，使用畫筆沾上較多的顏料和較少的水分來洗色。

　　最後的細節是使用細筆，沾上充足顏料，以細筆觸勾勒出輪廓。

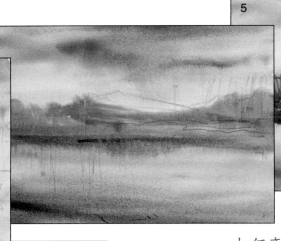

4、、5.和6.從現在開始必須控制顏料乾燥的時間，在逐漸乾燥的色彩上做處理，首先塗上較明亮的色調，然後是含有較濃顏料、色調較深暗的部分。

如何產生效果

在已乾的色塊上可以用乾淨的工具和水來洗出白色。

　　使用鹽，或運用白蠟甚至有色蠟來留白，是用來產生效果的兩個簡單步驟，但是畫紙的質量和重量（克）也會影響最後的效果，所以最好先在相同磅數的紙張上試驗。

可以在潮濕顏料上以乾燥和乾淨的畫筆擦出白色，為了使白色更乾淨，也可以用畫筆沾清水來重複擦洗。

任何方法都可用來產生效果以加強水的質感，例如以適當的方式將鹽粒灑在顏料上來獲得上述效果。

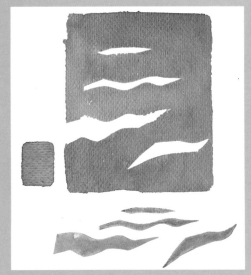

雖然較費力，也可以使用紙張或卡紙來留白，在畫面乾後除去。

這種留白方式適合用在重疊的技法，也就是使用重疊塗色，可以觀察在先前洗色上的覆蓋層和色彩的混合。

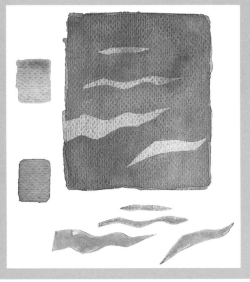

水： 是一種以液態、固態或氣態這三種狀態來表現的自然元素，畫家所要注意的是如何捕捉住水在各種狀態下的質感和流動性。

特 性： 在繪畫觀點上是指當反射面是液態時的不透明性和透明性。

輪 廓： 液態水所占有的範圍的輪廓是景框中海、湖泊和河流所有的範圍。

外 形： 是確定波浪的方向或落下的形式。

彩 度： 由顏色和色調形成，必須對水的色彩和色調的結構作一分析。

光與影： 光與影是色調結構分析的基礎，表現在昏暗的主題上更為明顯，必須隨著光線捕捉逐漸傾向陰影和黑暗的不同步調。

組 織： 在以水為繪畫對象時最好是在自然的環境，當取景後必須保持作品和繪畫對象的位置，在整個創作過程中光線是很難維持住的，因此必須做草稿和素描甚至攝影。

尺 寸： 在創作的整個過程中由相同的位置並伸直手臂來測量，使用水平和垂直方向為指引。

構圖的略圖： 由簡單的圖形所構成，例如橢圓形、四邊形、三角形、L 形等，用來包括水的範圍和所有出現在畫面中的主要物體。

統一中的變化： 在確定出以水為主題的趣味性前提下，必須在維持統一的各要素中，發揮某些能加強變化的部分，並盡量在前景中安排有趣的要素。

調 和： 是色彩的應用，使畫面產生愉快的視覺效果，完整的色彩結構是暖色系、寒色系和濁色系。

調和的暖色系： 基本上是由所有的暖色和其彼此間的調色所構成，黃色、橙色、紅色、洋紅色和土色等都是暖色。

調和的寒色系： 基本上是由所有的寒色和其彼此間的調色所構成，藍色、綠色和灰色等都是寒色。

調和的濁色系： 是由所有的濁色和與其他顏色的調色所構成，以不同的比例彼此調和二種互補色，也可以產生濁色（依據使用媒材的不同，也可以加入白色）。

視 點： 我們目視水景所在的視點是非常重要的，因此必須依平視、仰視和俯視的視點，使用適合的透視法來表現視覺畫面。

景 框： 每一視點的景框是在我們的視覺畫面中，用來界定範圍的最合適空間，可以使用紙板框架來方便設定景框。

草圖的結合： 依不同的創作媒材，將草圖結合入作品是非常重要的，如果使用不透明的媒材，水的紋理可以結合草圖線條；使用透明媒材時，線條必須非常纖細才能適切地融入到作品中。

普羅藝術叢書

彩繪人生，為生命留下繽紛記憶！

拿起畫筆，創作一點都不難！

──普羅藝術叢書
畫藝百科系列‧畫藝大全系列

讓您輕鬆揮灑，恣意寫生！

全系列精裝彩印，內容實用生動
翻譯名家精譯，專業畫家校訂
是國內最佳的藝術創作指南

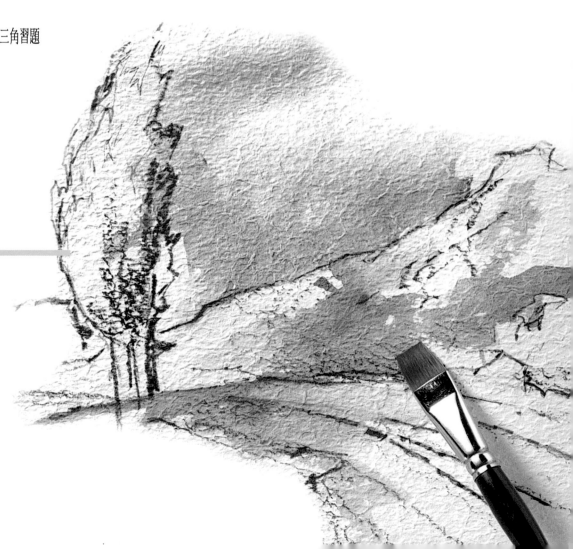

邀請國內創作者共同編著
學習藝術創作的入門好書

三民美術普及本系列

（適合各種程度）

水彩畫　黃進龍／編著

版　畫　李延祥／編著

素　描　楊賢傑／編著

油　畫　馮承芝、莊元薰／編著

國　畫　林仁傑、江正吉、侯清地／編著

國家圖書館出版品預行編目資料

水景畫 / Mercedes Braunstein著;楊立宏譯.－－初版
一刷.－－臺北市;三民,2004
　　面;　　公分－－(普羅藝術叢書. 繪畫入門系列)
譯自:Para empezar a pintar agua
ISBN 957–14–3900–2　(精裝)

1.風景畫－技法

947.32　　　　　　　　　　　　　　92021198

網路書店位址　http : // www. sanmin. com. tw

ⓒ　水　　景　　畫

著作人　Mercedes Braunstein
譯　者　楊立宏
發行人　劉振強
著作財
產權人　三民書局股份有限公司
　　　　臺北市復興北路386號
發行所　三民書局股份有限公司
　　　　地址／臺北市復興北路386號
　　　　電話／(02)25006600
　　　　郵撥／0009998–5
印刷所　三民書局股份有限公司
門市部　復北店／臺北市復興北路386號
　　　　重南店／臺北市重慶南路一段61號
初版一刷　2004年1月
　編　號　S 941111
　基本定價　參元陸角
行政院新聞局登記證局版臺業字第〇二〇〇號

有著作權·不准侵害

ISBN　957–14–3900–2　（精裝）